幻獸園

Libsa's Animal Kingdom

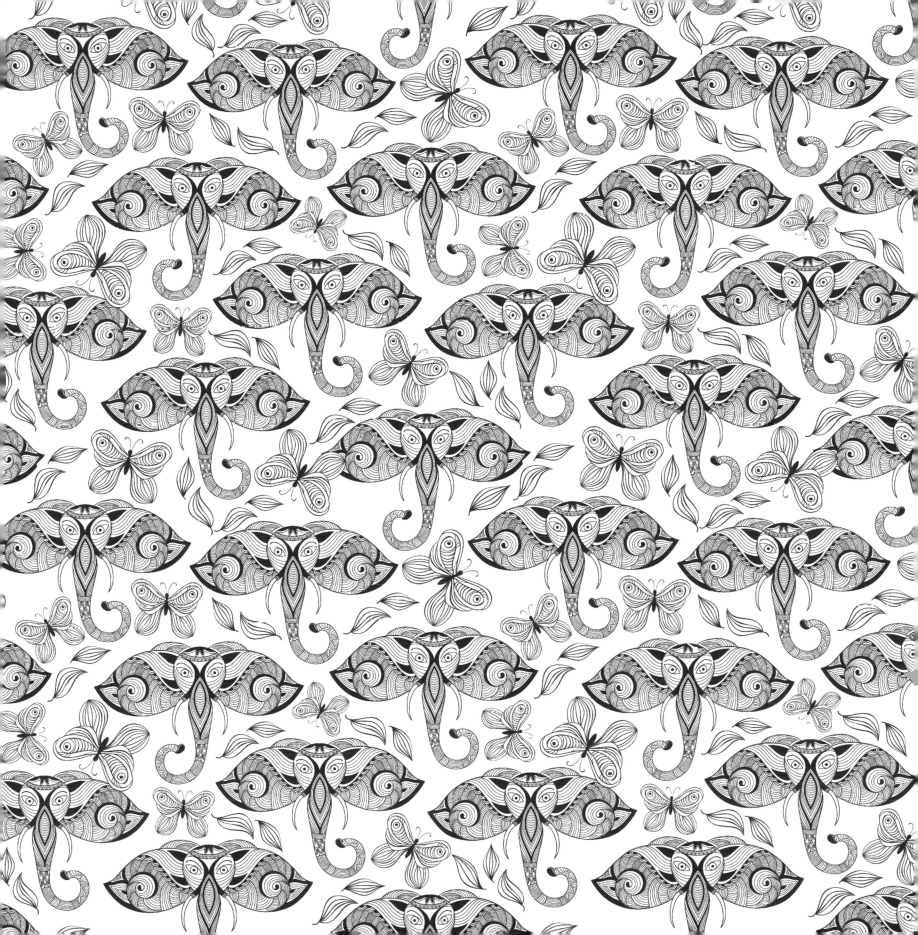

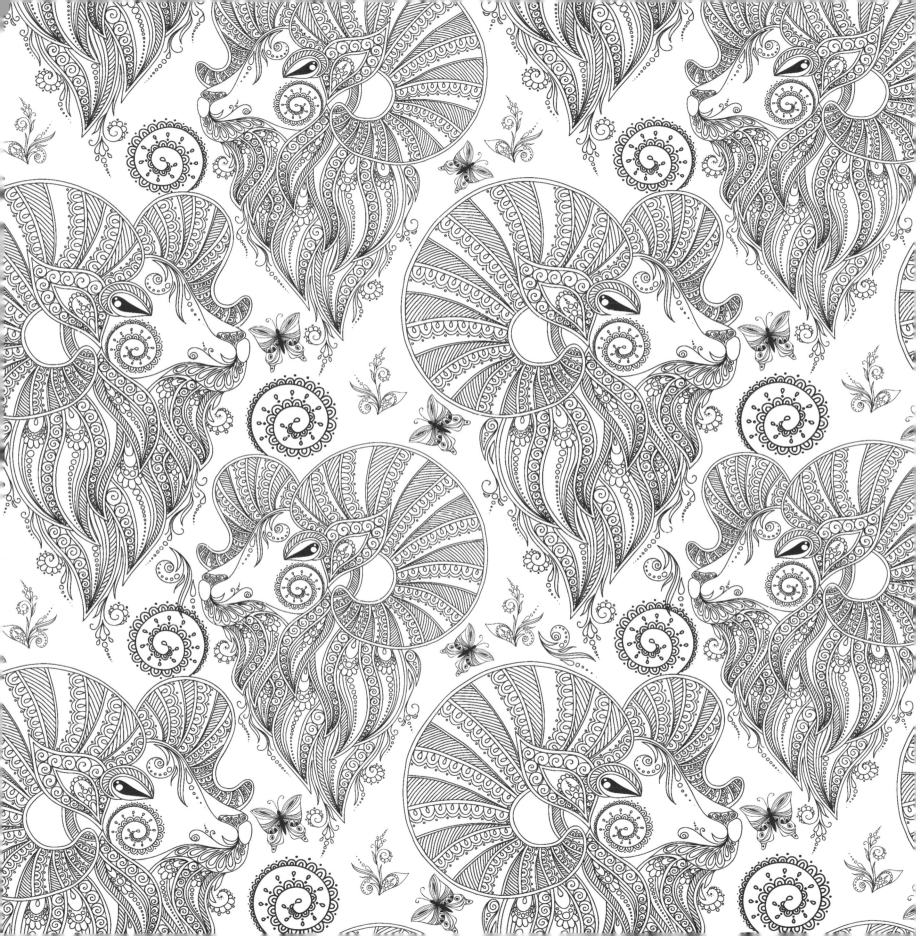

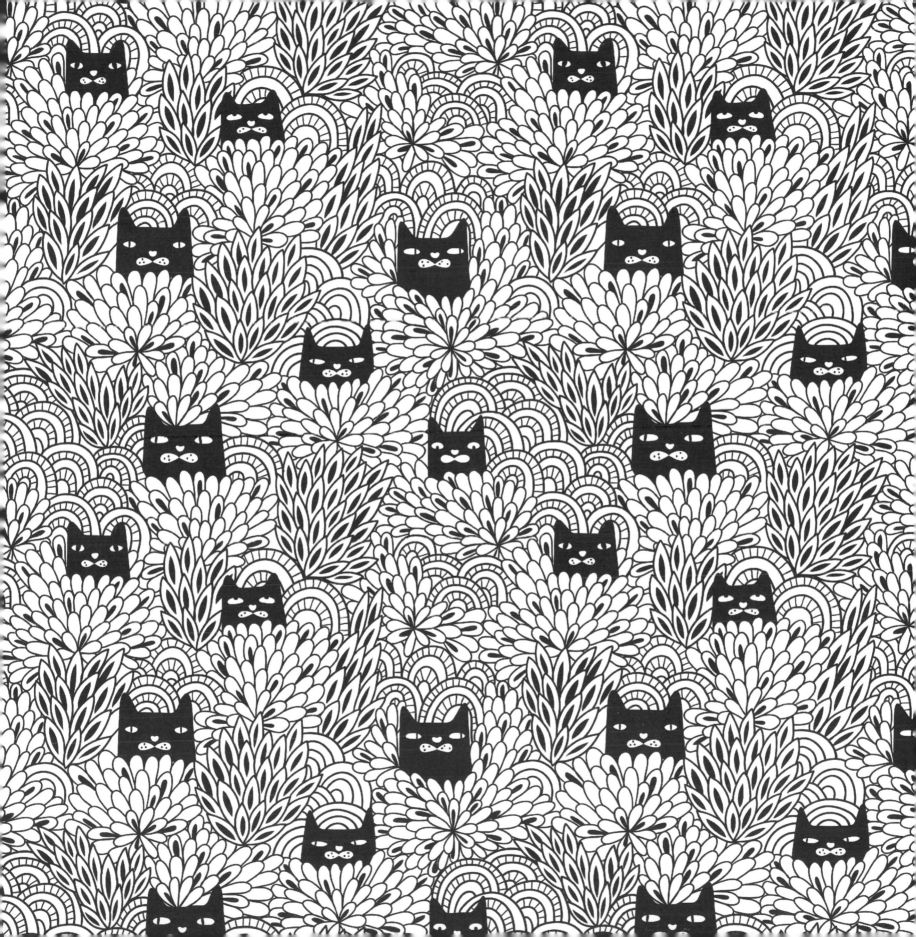

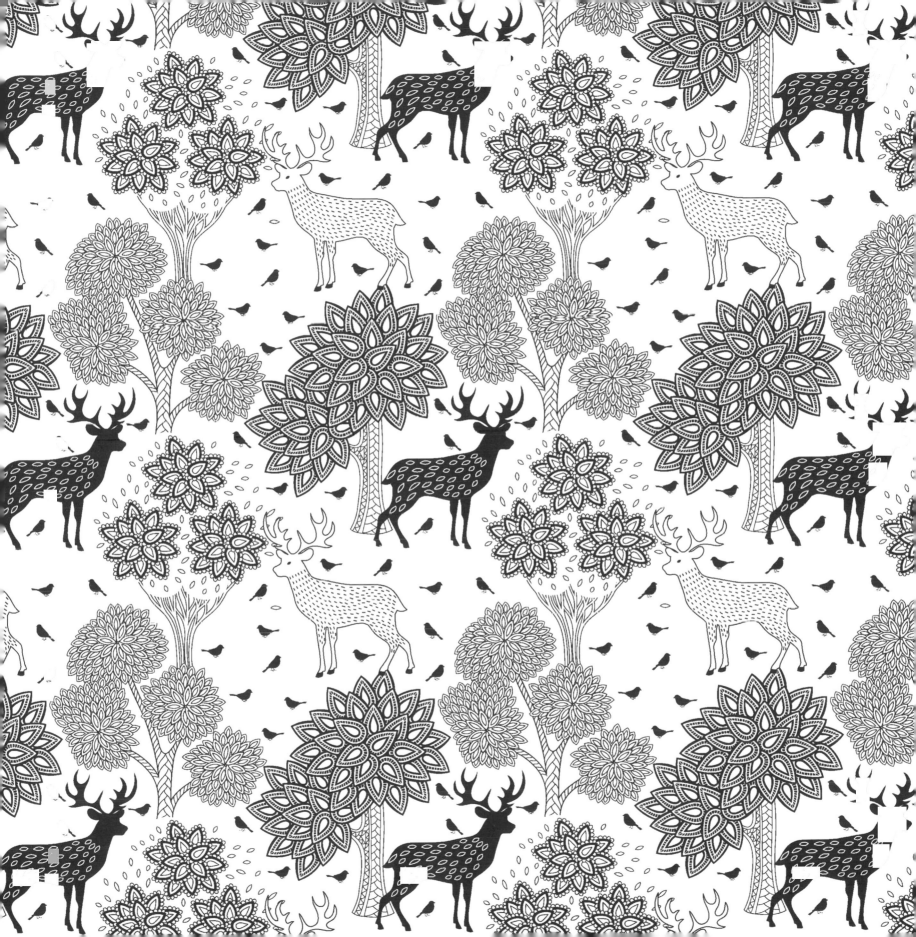

What's Art
幻獸園 Libsa's Animal Kingdom

作　　　者　Editorial Libsa
封 面 設 計　楊詠棠
總　編　輯　許汝紘
美 術 編 輯　楊詠棠
編　　　輯　黃淑芬
發　　　行　許麗雪
執 行 企 劃　劉文賢
總　　　監　黃可家
出　　　版　信實文化行銷有限公司
地　　　址　台北市松山區南京東路5段64號8樓之1
電　　　話　（02）2749-1282
傳　　　真　（02）3393-0564
網　　　址　www.cultuspeak.com
信　　　箱　service@cultuspeak.com
劃 撥 帳 號　50040687 信實文化行銷有限公司

印　　　刷　上海印刷廠股份有限公司

總　經　銷　高見文化行銷股份有限公司
地　　　址　新北市樹林區佳園路二段 70-1 號
電　　　話　（02）2668-9005

香港總經銷　聯合出版有限公司
地　　　址　香港北角英皇道75-83號聯合出版大廈26樓
電　　　話　（852）2503-2111

ZOO DOODLES by Editorial LIBSA was first published by Editorial Libsa, S.A., SPAIN, 2016
Copyright © Editorial LIBSA. Madrid
Through Editorial Libsa, S.A., SPAIN

Copyright © 2016 Cultuspeak Publishing Co., Ltd

2016 年 3 月 初版
定價：新台幣 299 元

更多書籍介紹、活動訊息，請上網輸入關鍵字　| 拾筆客　🔍 |

如有缺頁、裝訂錯誤，請寄回本公司調換